놀이 방법

1. 찾아보기	2. 게임하기	3. 정답 보기
문제를 읽고 귀신을 찾아봐!	재밌는 게임으로 잠시 쉬어 가자!	다 찾았으면 정답을 확인해 봐!
		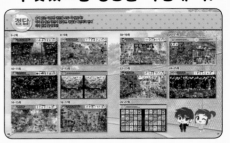

초판 1쇄 인쇄 2020년 11월 12일
초판 1쇄 발행 2020년 11월 26일

발행인 신상철 **편집인** 최원영
편집장 안예남 **편집담당** 양선희
출판마케팅담당 홍성현, 이동남 **제작담당** 오길섭

발행처 ㈜서울문화사
출판등록일 1988년 2월 16일
출판등록번호 제2-484
주소 서울시 용산구 새창로 221-19
전화 편집 (02)799-9184, 출판마케팅 (02)791-0750
팩스 편집 (02)799-9144, 출판마케팅 (02)749-4079
디자인 Design Plus | **인쇄처** 에스엠그린 인쇄사업팀

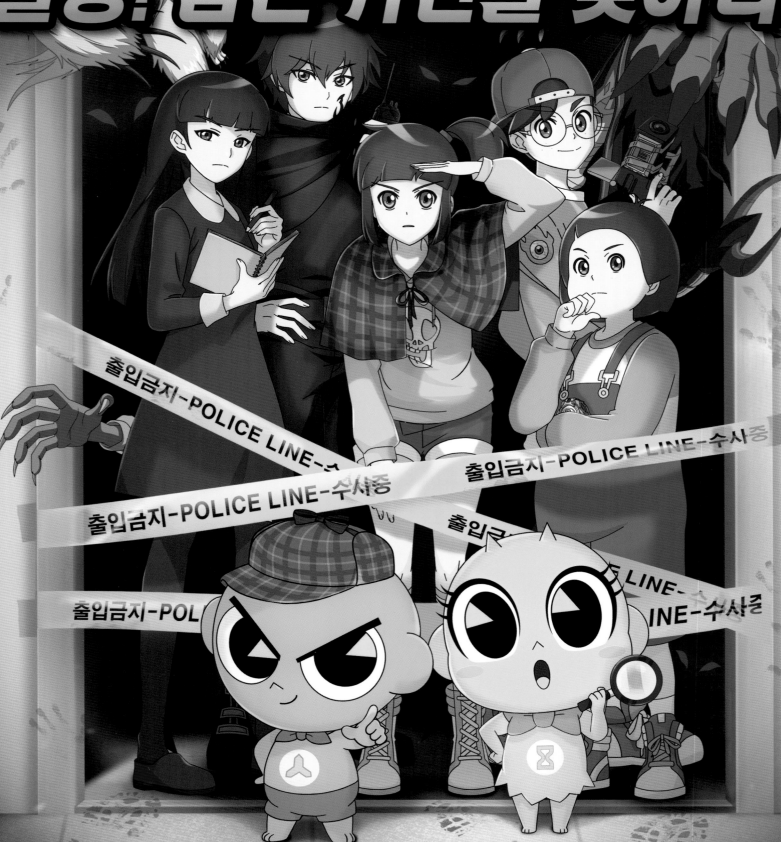

거리에 나타난 귀신의 정체는?

캄캄한 밤이 되면 거리에 귀신들이 나타나지!
오른쪽에 있는 무서운 귀신들과 무기를 찾아보자!

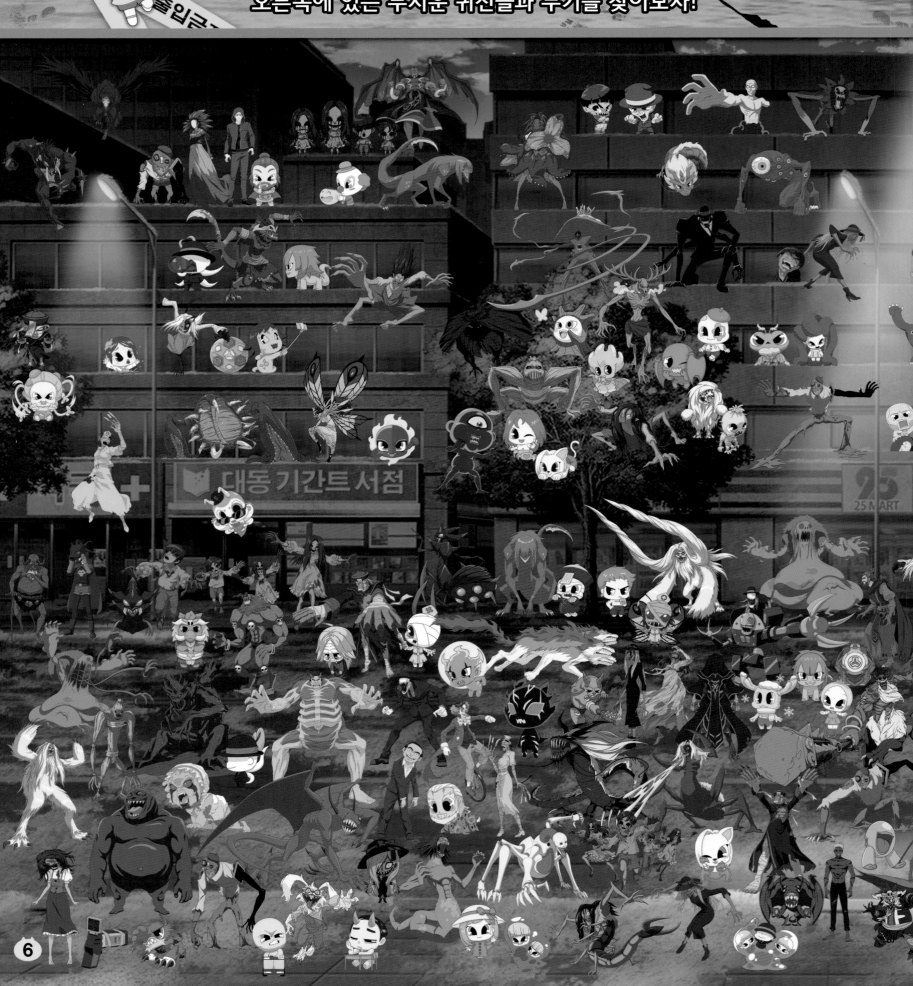

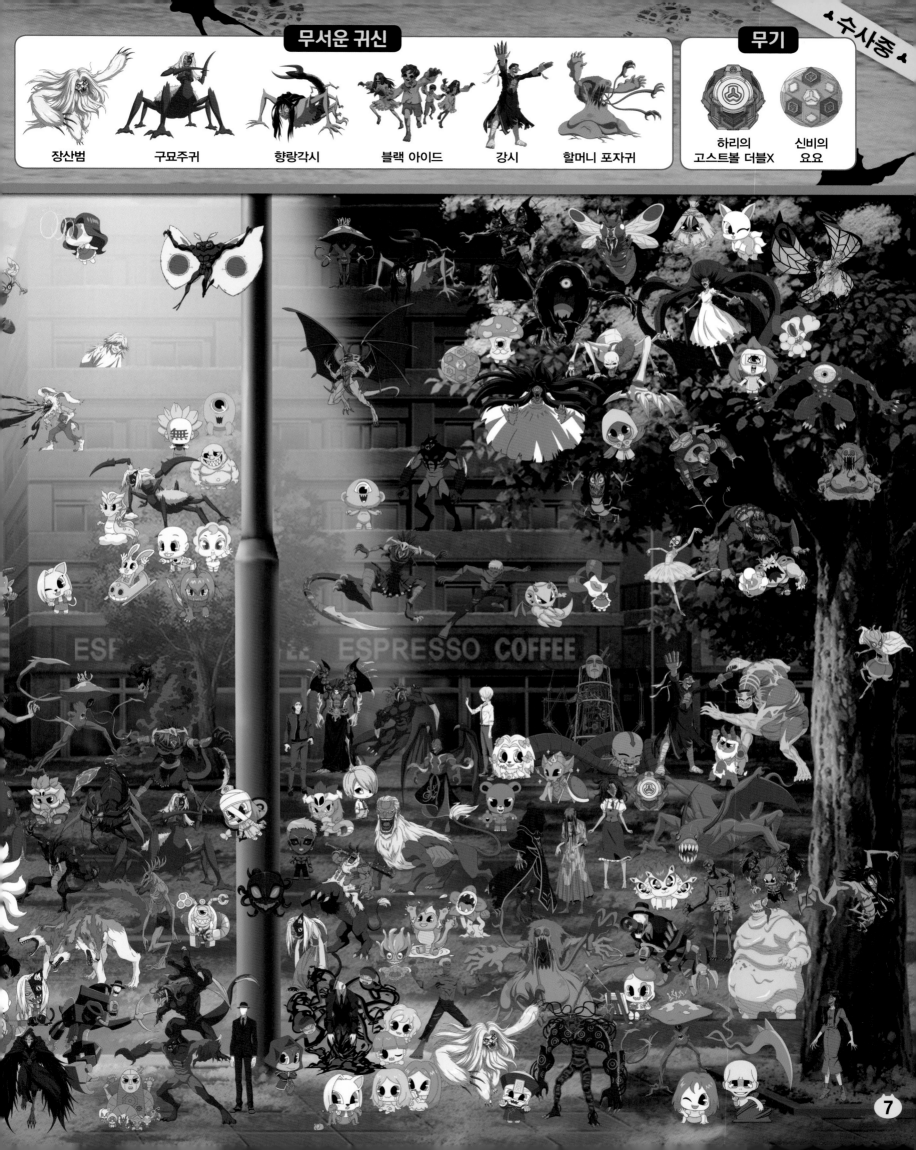

장산범　　구묘주귀　　향랑각시　　블랙 아이드　　강시　　할머니 포자귀

무기

하리의
고스트볼 더블X　　신비의
요요

수사중

7

귀신이 나오는 놀이공원?!

놀이공원에서 금비처럼 귀여운 귀신들을 발견했어!
오른쪽에 있는 귀여운 귀신들과 무기를 모두 찾아보자!

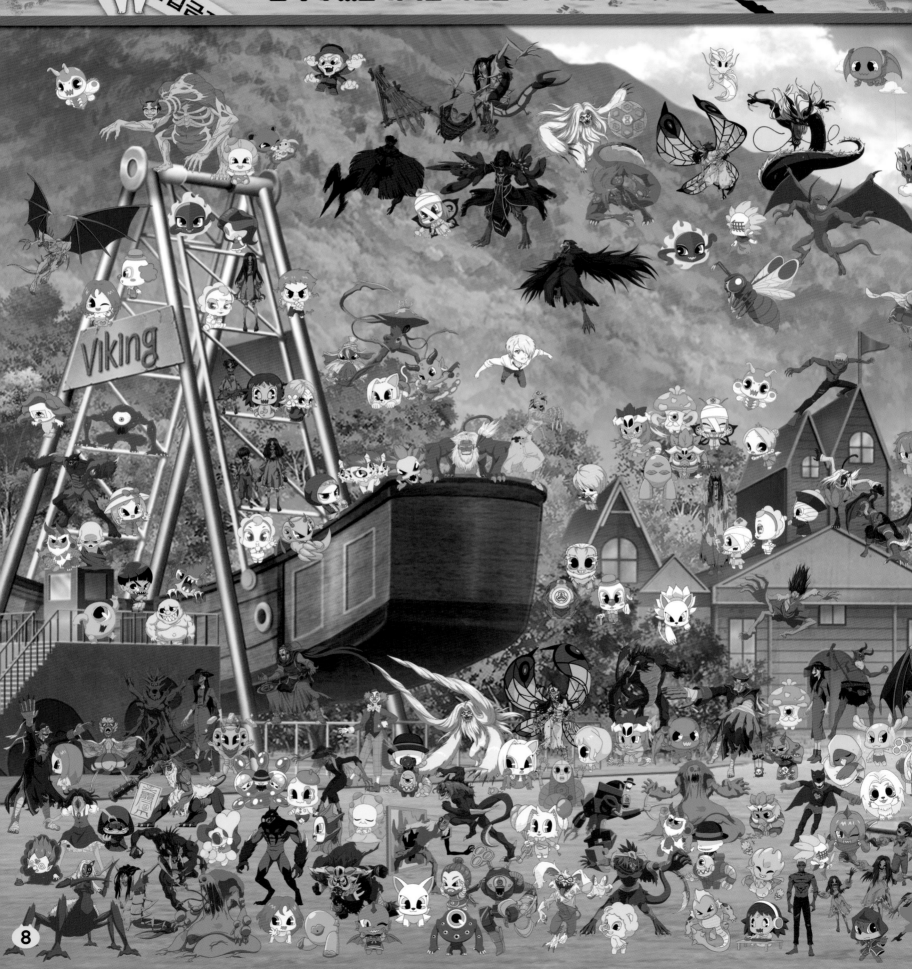

귀여운 귀신

할아버지 포자귀 | 화동귀 | 야저괭이 | 가면귀 | 부활한 시온 | 구묘주귀

무기

금비의 요요 | 강림의 퇴마봉인검

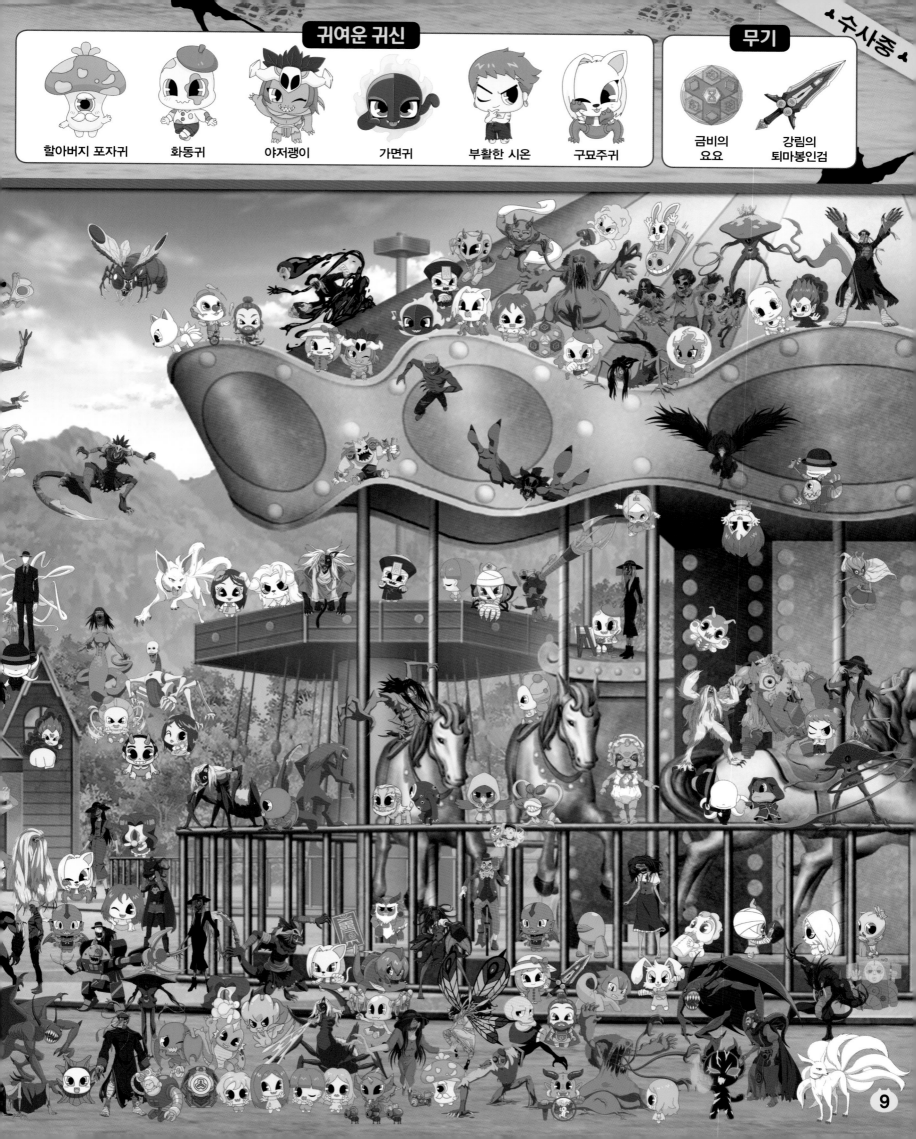

오싹오싹 숲속 탐험

숲속에서 귀신들이 두리를 놀라게 하기 위해 숨어 있어!
오른쪽에 있는 숨어 있는 귀신들과 무기를 모두 찾아보자!

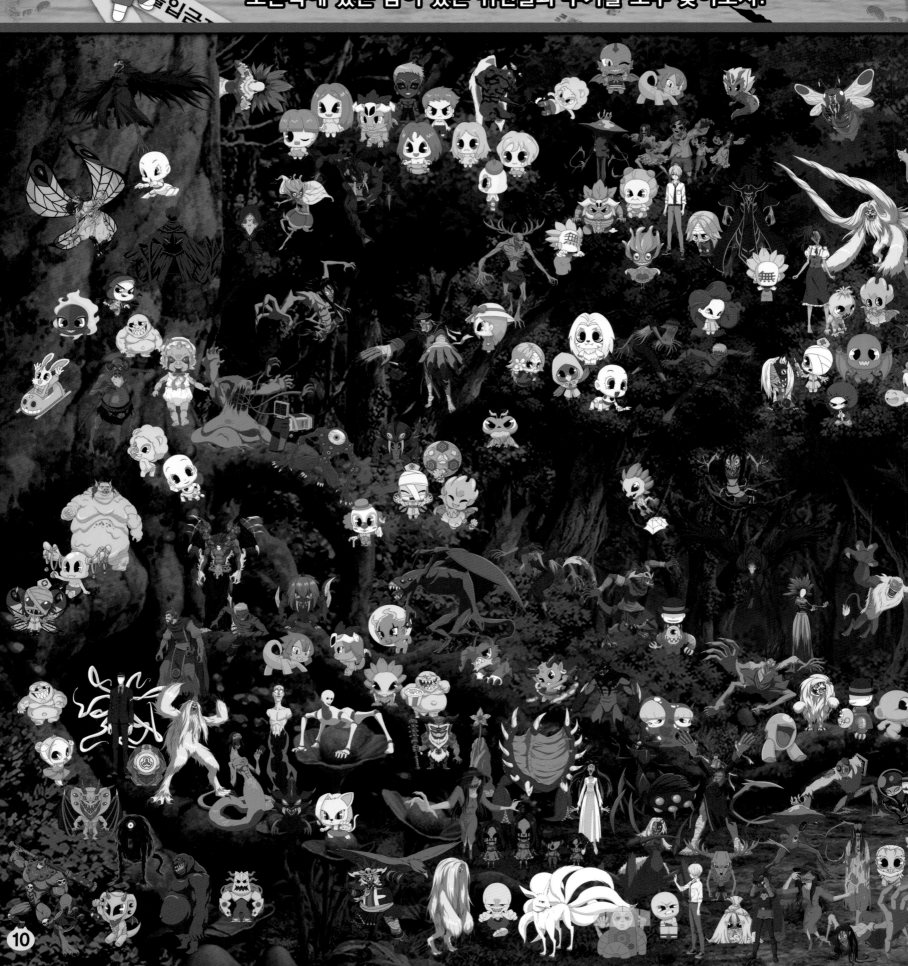

숨어 있는 귀신

 추파카브라

장산범

블랙 아이드

부활한 시온

할아버지 포자귀

할머니 포자귀

무기

두리의
고스트볼 더블X

현우의
귀신 탐지기

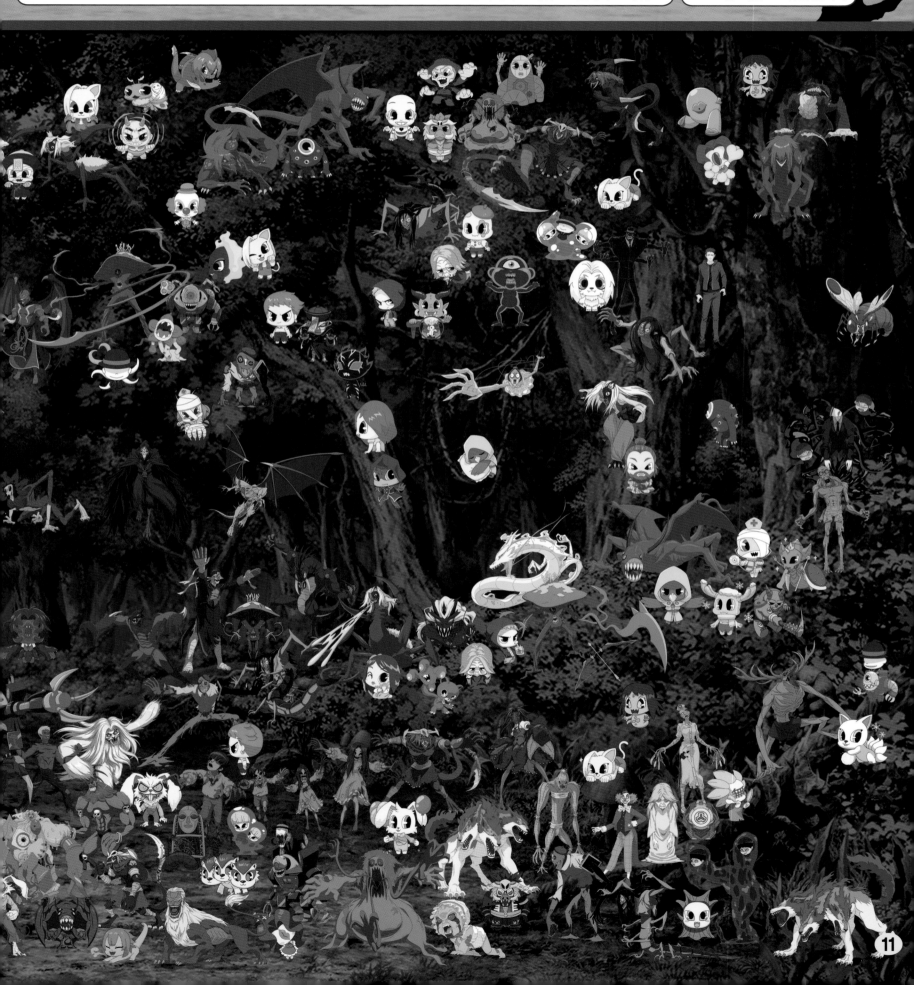

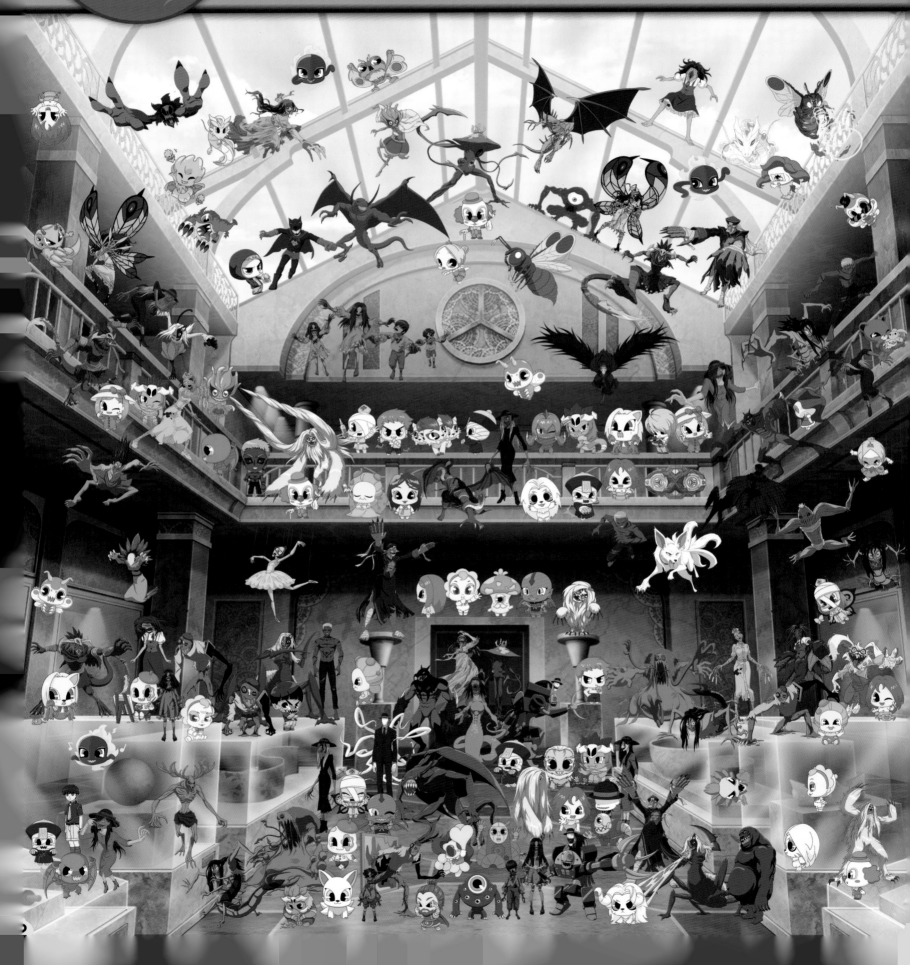

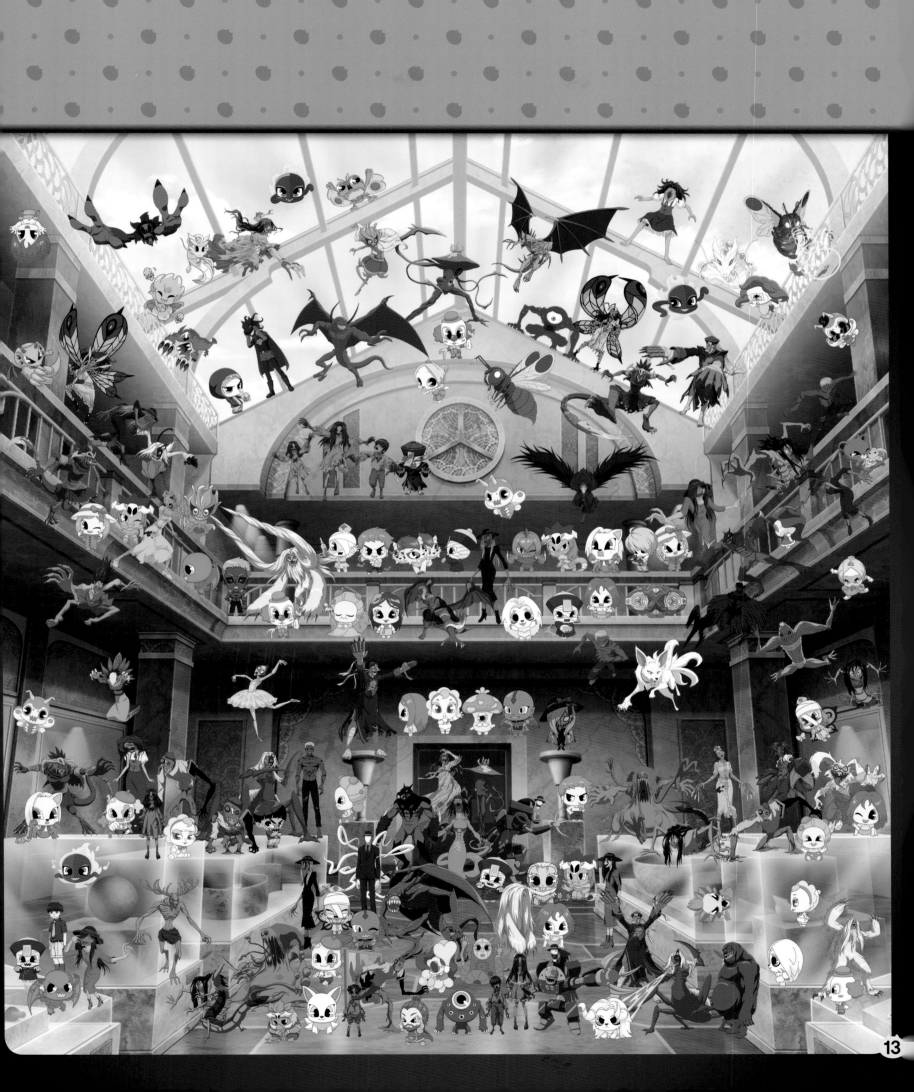

13

신비가 귀신들을 집으로 초대했어!
오른쪽에 있는 초대받은 귀신들과 무기를 모두 찾아보자!

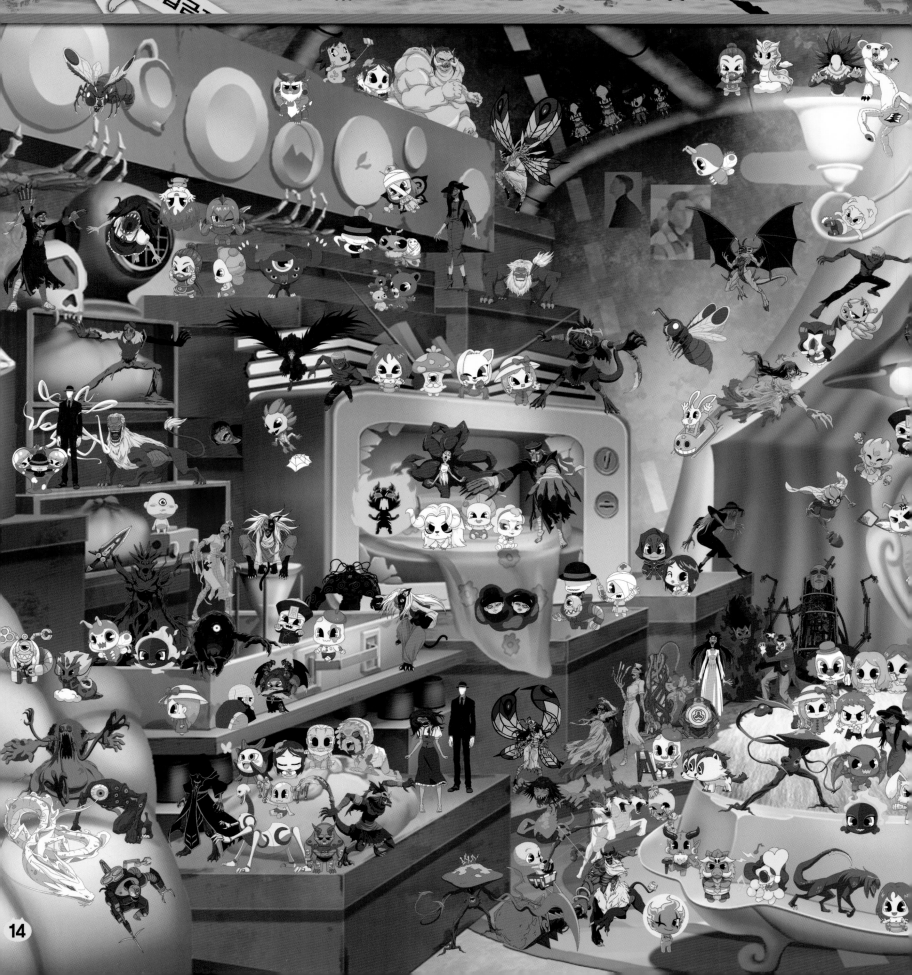

14

초대받은 귀신

| 적슬렌더 | 부활한 시온 | 구묘주귀 | 사일런스 하피 | 할머니 포자귀 | 향랑각시 |

무기

| 합체형 고스트볼 더블X | 강림의 퇴마봉인활 |

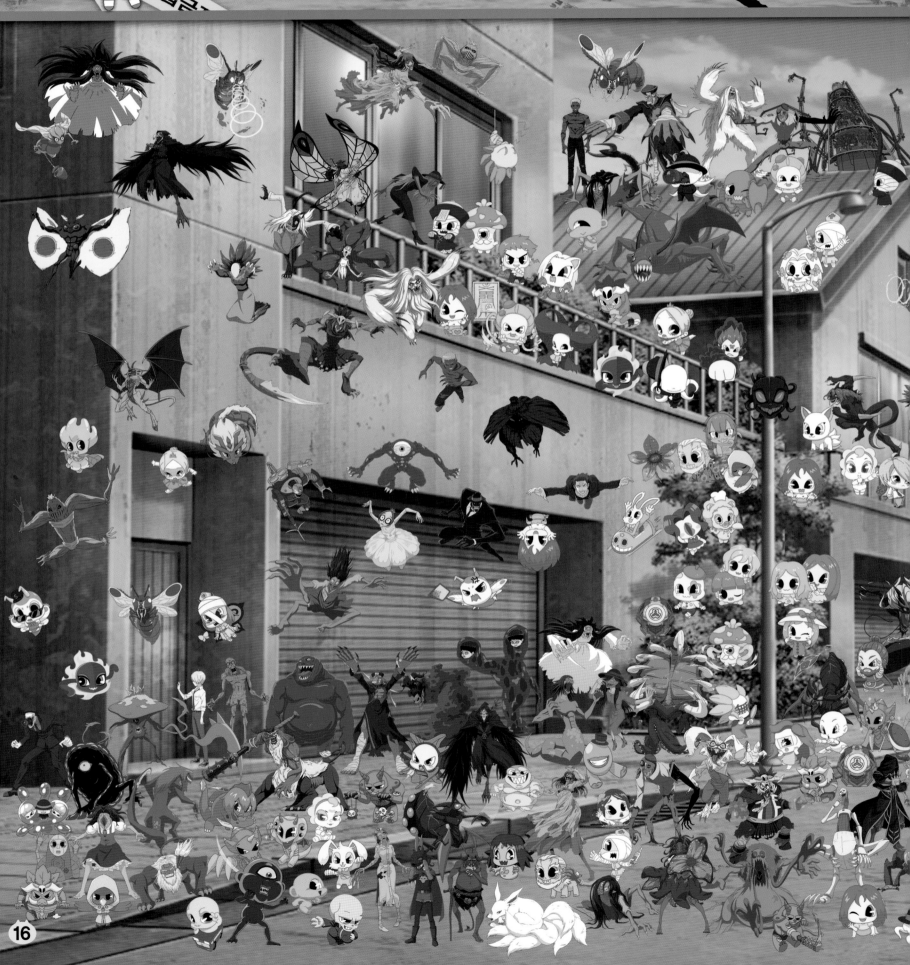

16

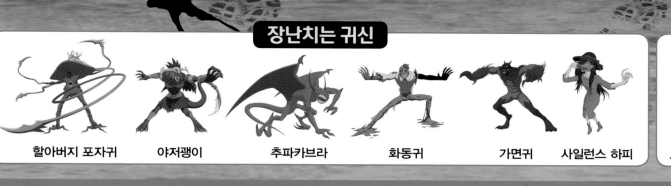

장난치는 귀신

할아버지 포자귀 · 야저꽹이 · 추파카브라 · 화동귀 · 가면귀 · 사일런스 하피

무기

하리의
고스트볼 더블X

강림 부적

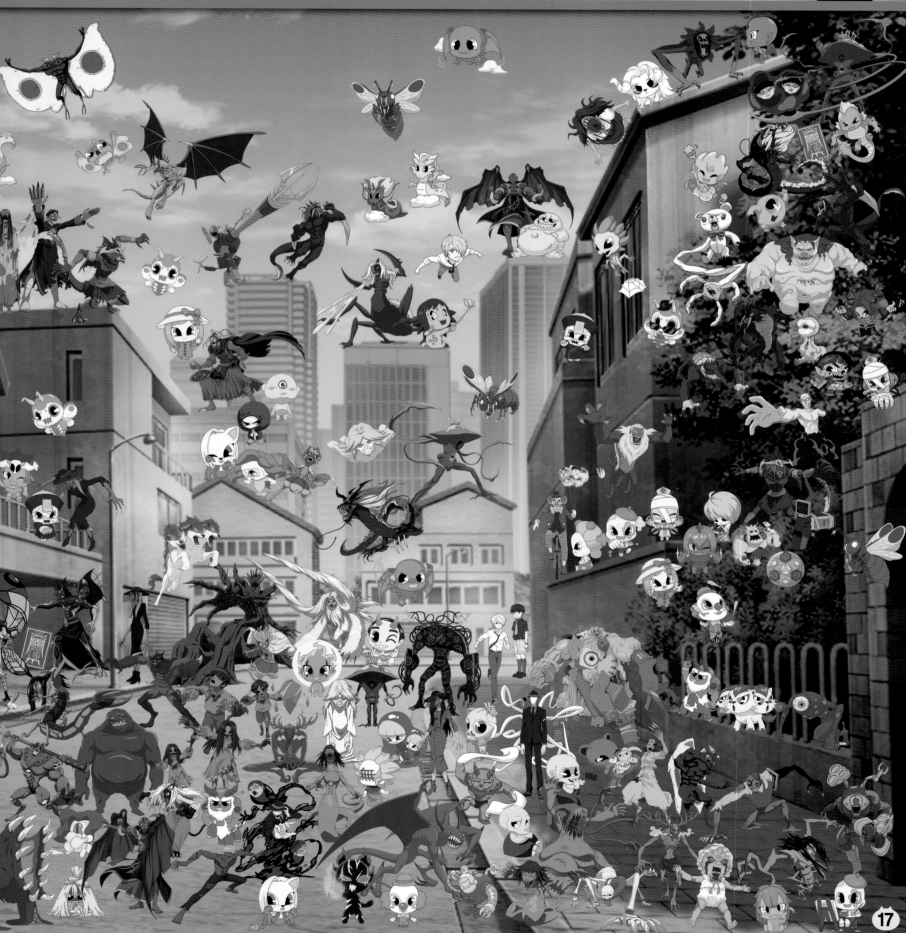

학교에 온 귀신들

귀신들이 신비아파트 친구들이 다니는 학교에 놀러 왔어!
오른쪽에 있는 놀러 온 귀신들과 무기를 모두 찾아보자!

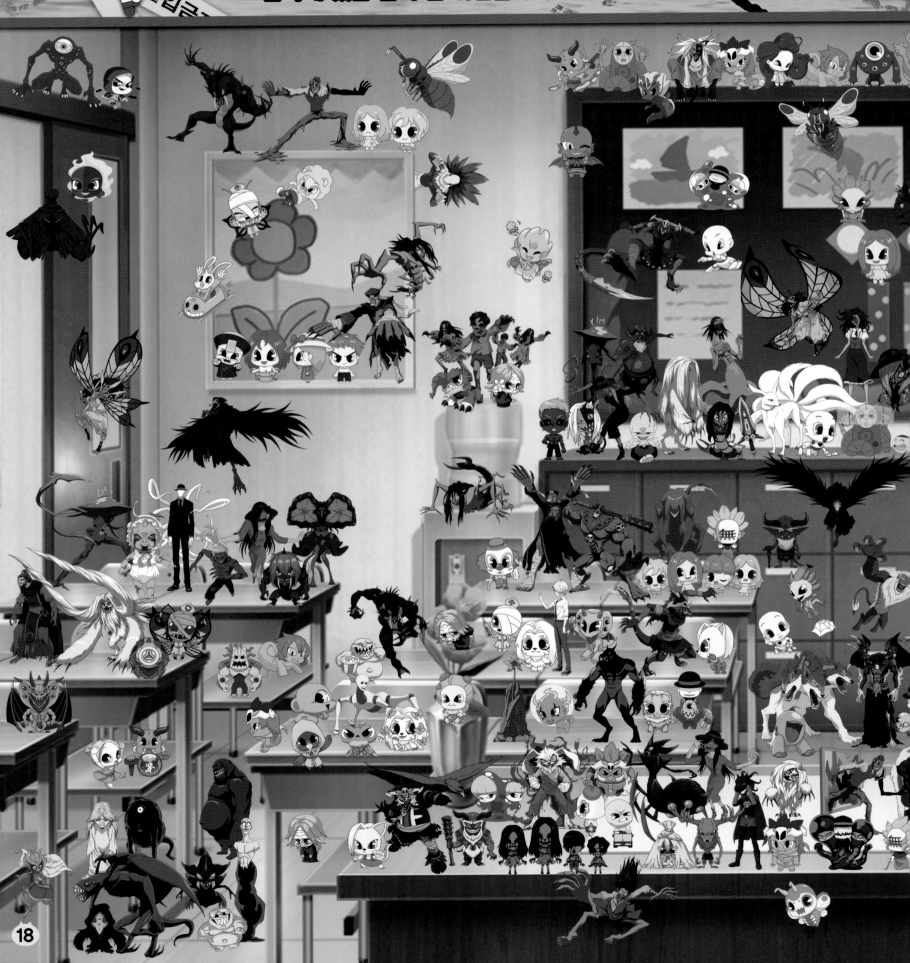

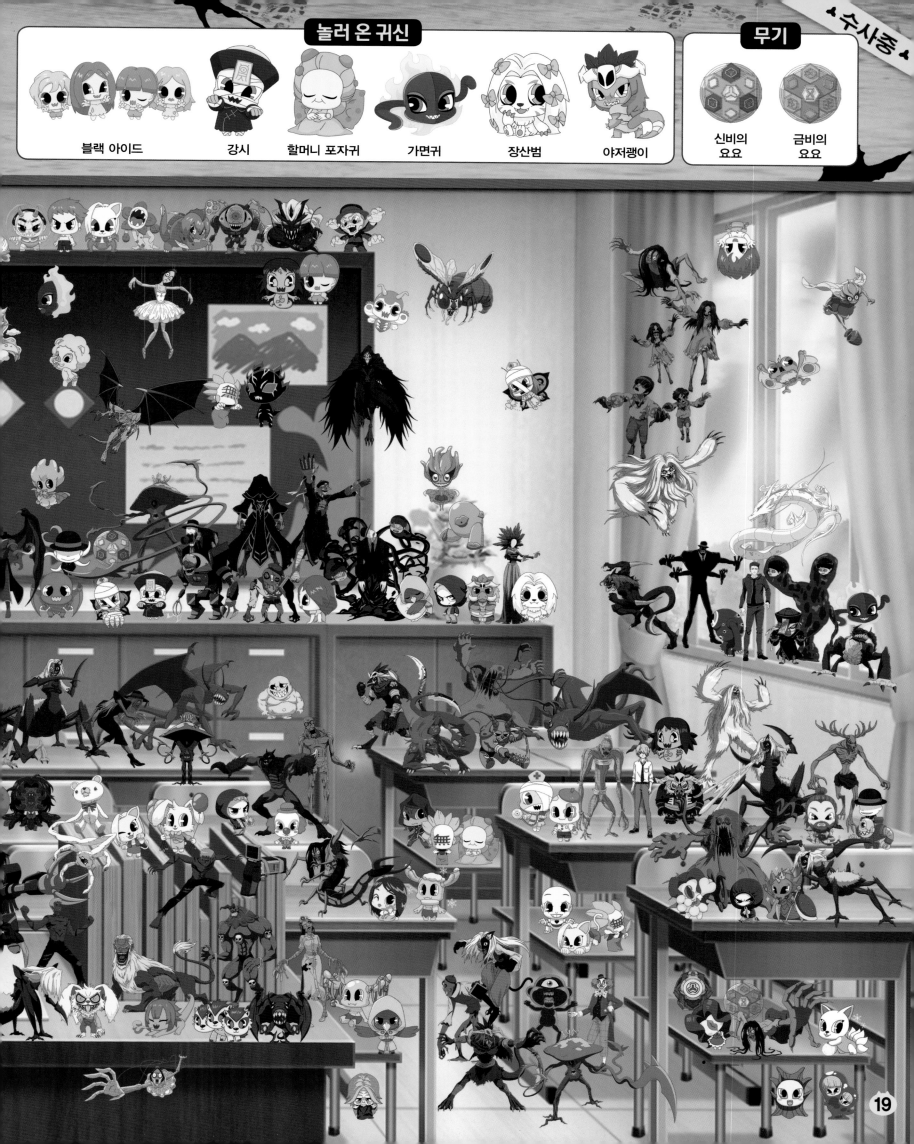

놀러 온 귀신

블랙 아이드　　강시　　할머니 포자귀　　가면귀　　장산범　　야저괭이

무기

신비의
요요　　금비의
요요

19

보기

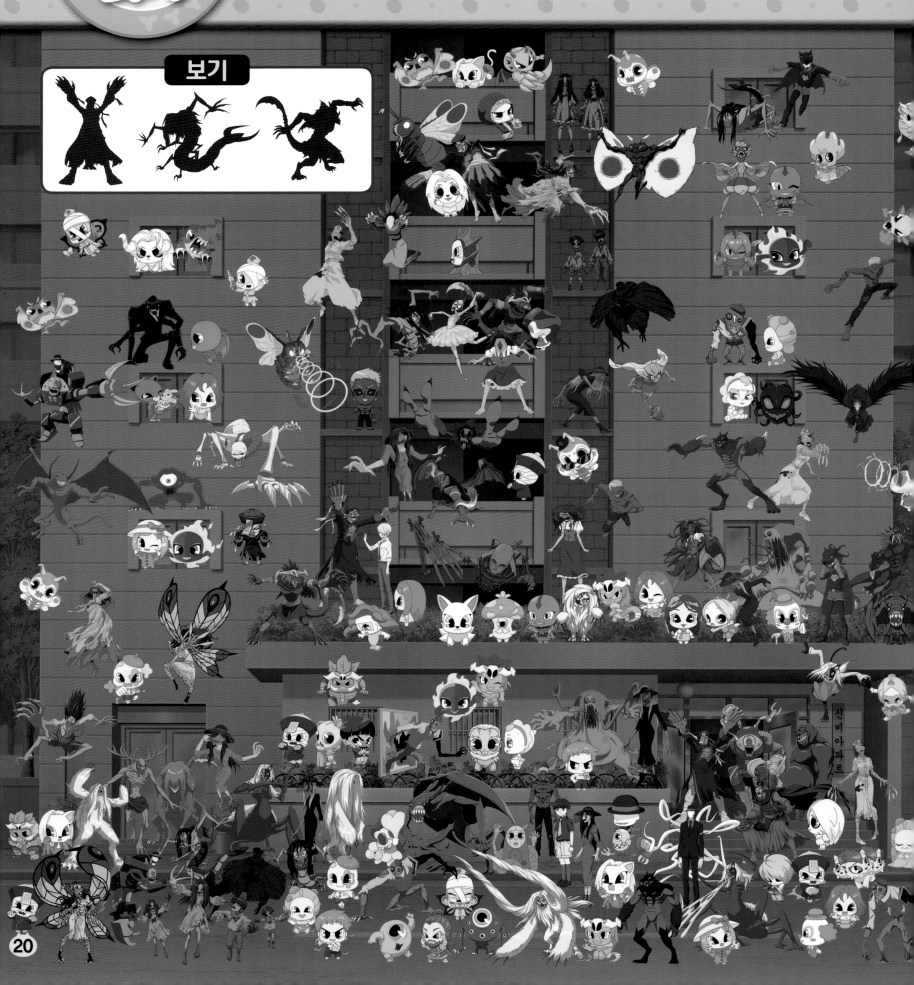

아래 귀신들의 모습 중에서 짝이 없는 귀신이 4명 있어!
잘 살펴보고 짝 없는 귀신을 찾아보자!

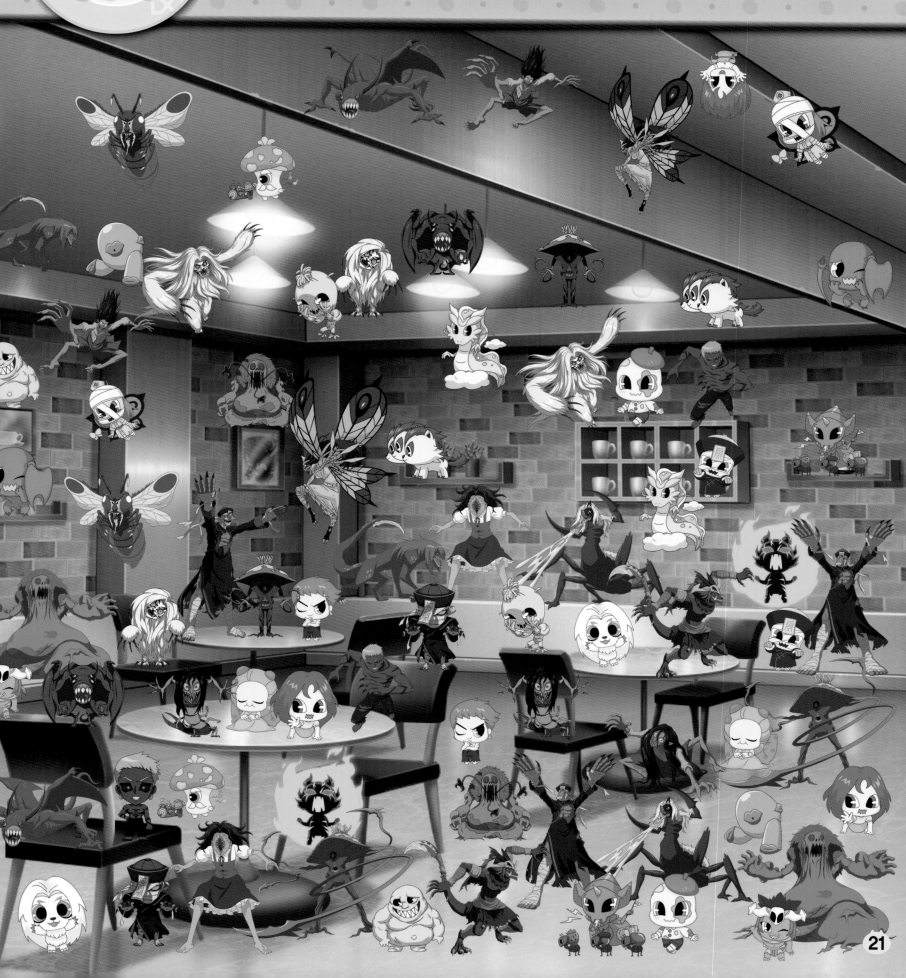

어디 어디 숨었니?

귀신들이 강림이를 피해 학교 뒤뜰로 도망갔어!
오른쪽에 있는 도망간 귀신들과 무기를 모두 찾아보자!

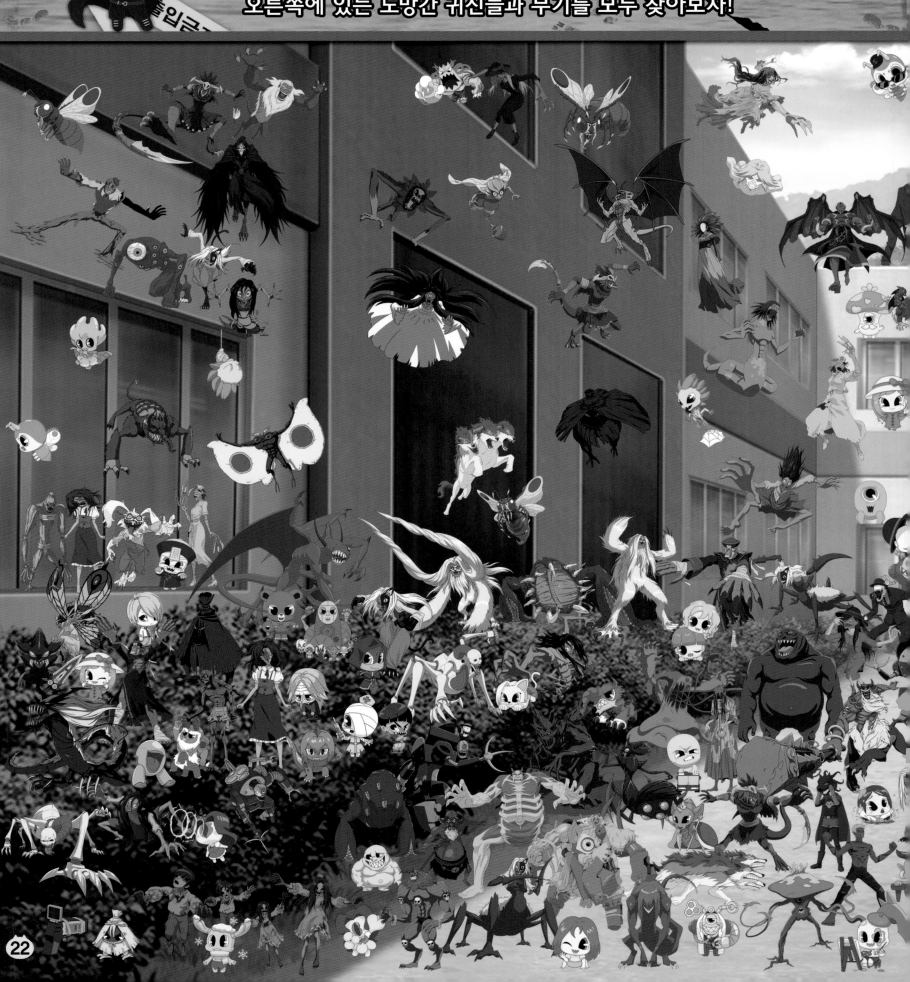

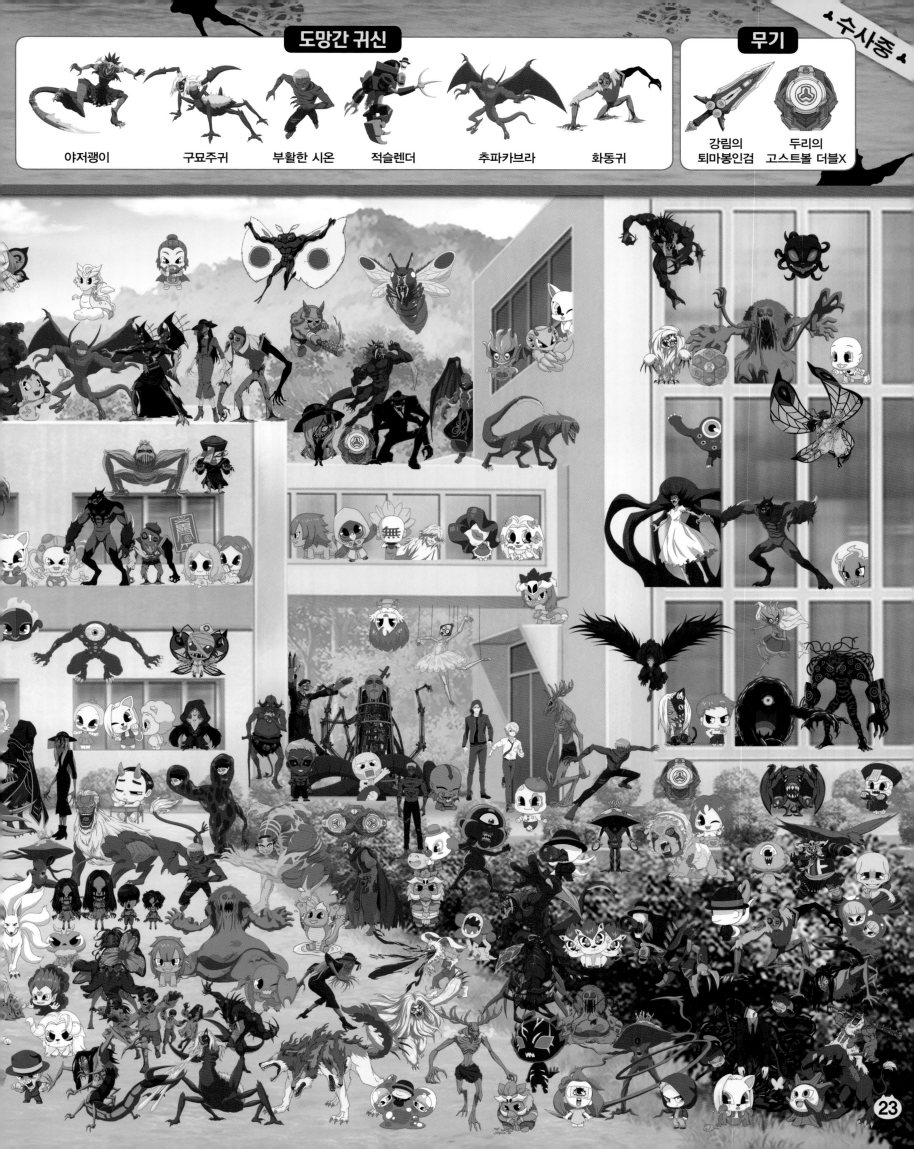

도망간 귀신

야저랭이	구묘주귀	부활한 시온	적슬렌더	추파카브라	화동귀

무기

강림의
퇴마봉인검

두리의
고스트볼 더블X

수사중

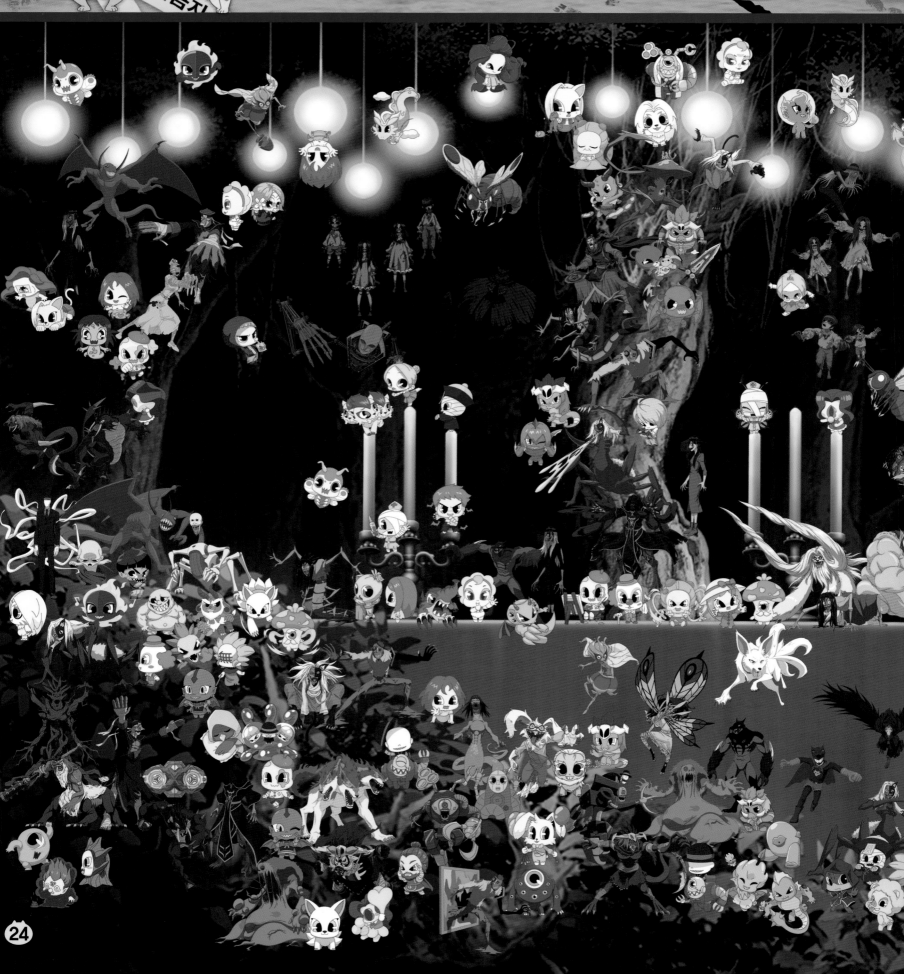

춤추는 귀신

장산범 강시 추파카브라 적슬렌더 사일런스 하피 가면귀

무기

현우의
귀신 탐지기

강림의
퇴마봉인활

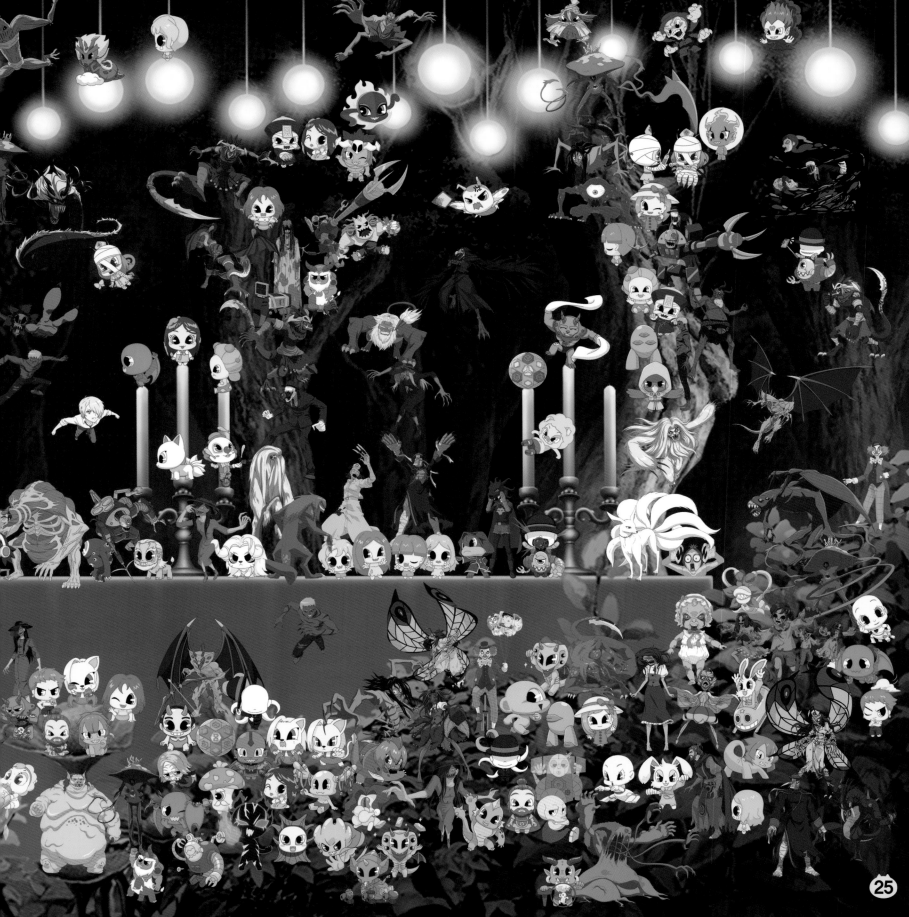

25

♣ 신비 ♣

장산범

향랑각시

화동귀

◉ 강시 ◉

구묘주귀

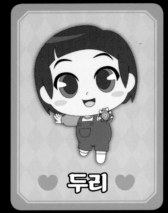

♥ 두리 ♥

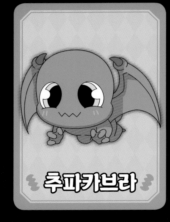

추파카브라

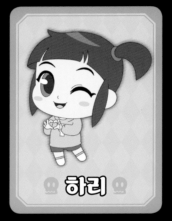

하리

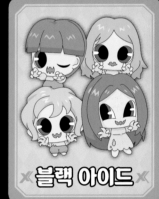

블랙 아이드

가면귀

☾ 가은 ☽

현우

할머니 포자귀

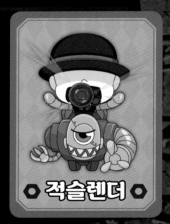

적슬렌더

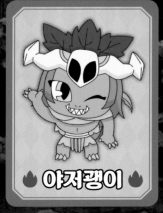

야저갱이

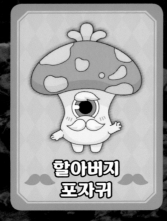

할아버지 포자귀

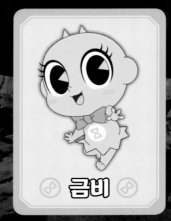

금비

부활한 시온

강림

26

신비

장산범

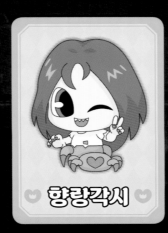

향랑각시

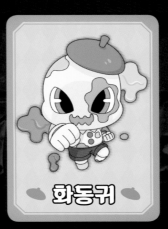

화동귀

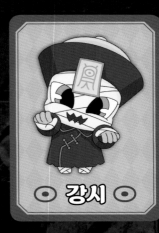

강시

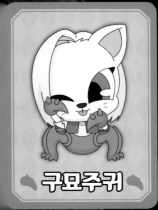

구묘주귀

두리

추파카브라

하리

블랙 아이드

가면귀

가은

현우

**할머니
포자귀**

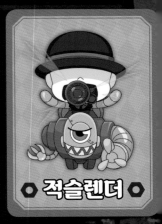

적슬렌더

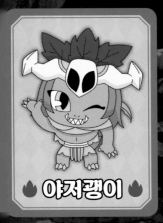

야저괭이

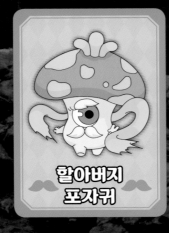

**할아버지
포자귀**

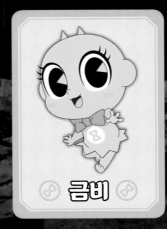

금비

부활한 시온

강림

정답

숨어 있는 다양한 귀신들 모두 다 찾았어?
아직 못 찾은 귀신이 있다면, 정답을 확인하기 전에
다시 한번 찾아보자!

6~7쪽

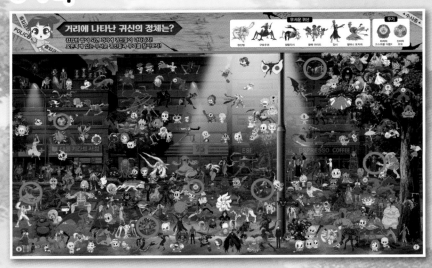

8~9쪽

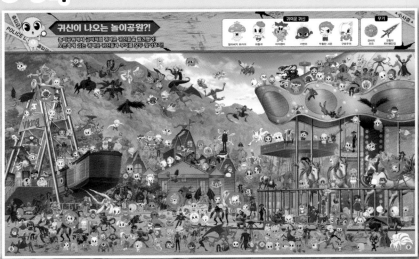

10~11쪽

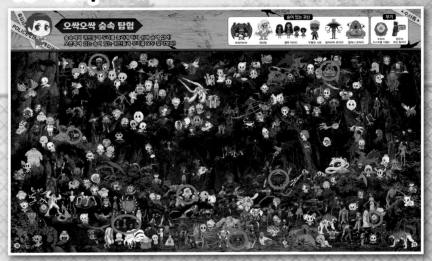

12~13쪽

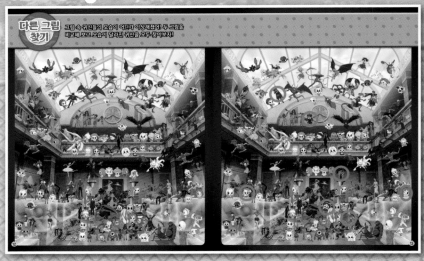

14~15쪽

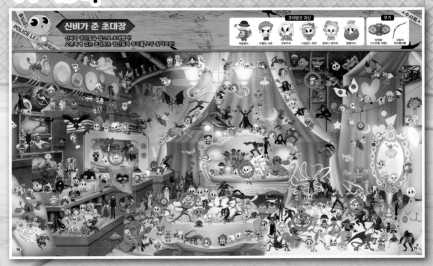

16~17쪽

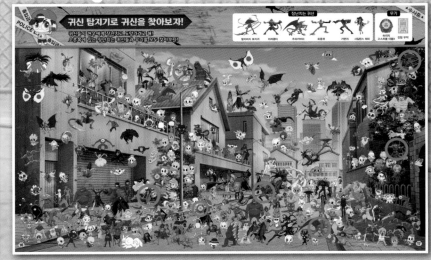

18~19쪽

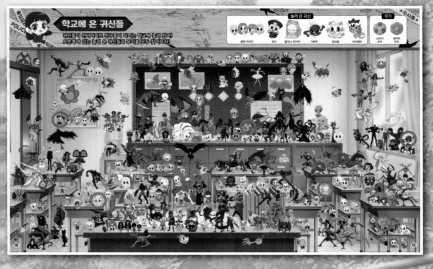

20~21쪽

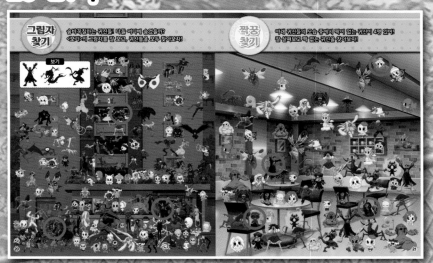

22~23쪽

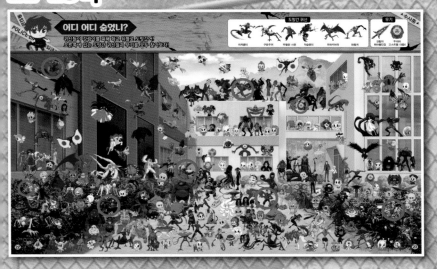

24~25쪽

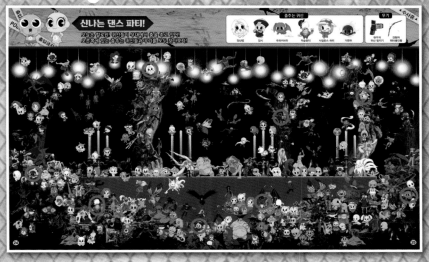

26~27쪽

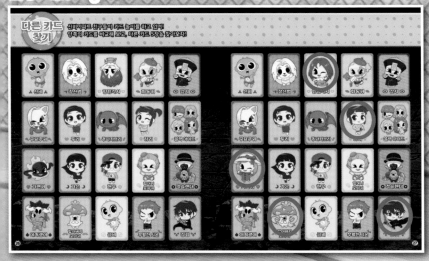